ぞうのエルマー **21**

エルマー はやいのはだれ？

2016年6月10日　第1刷発行

文・絵／デビッド・マッキー
訳／きたむら さとし
題字／きたむら さとし
発行者／落合直也
発行所／ＢＬ出版株式会社
〒652-0846 神戸市兵庫区出在家町2-2-20
Tel.078-681-3111　http://www.blg.co.jp/blp
印刷・製本／図書印刷株式会社

NDC933　25P　23×20cm
Japanese text copyright © 2016 by KITAMURA Satoshi
Printed in Japan　ISBN978-4-7764-0770-6 C8798

ELMER AND THE RACE by David McKEE
Copyright © 2016 by David McKEE
Japanese translation rights arranged with Andersen Press Ltd.,London
through Tuttle-Mori Agency,Inc.,Tokyo

ぞうのエルマー 21

エルマー はやいのは だれ?

ぶんとえ デビッド・マッキー　やく きたむらさとし

BL出版

エルマーは あるひ、いとこの ウイルバーと いっしょに
さんぽを していました。
そこへ、げんきなぞうたちが、おおきなこえを あげながら、
はしりすぎていきました。
「おや、なんだろう？」エルマーは つぶやきました。
すると、いっとうのぞうが いいました。
「だれが はやいか、きょうそうしているんだ。ほら、ぼくが いちばんだ」
「ちがうよ、ぼくさ！」と べつのぞうが こたえます。

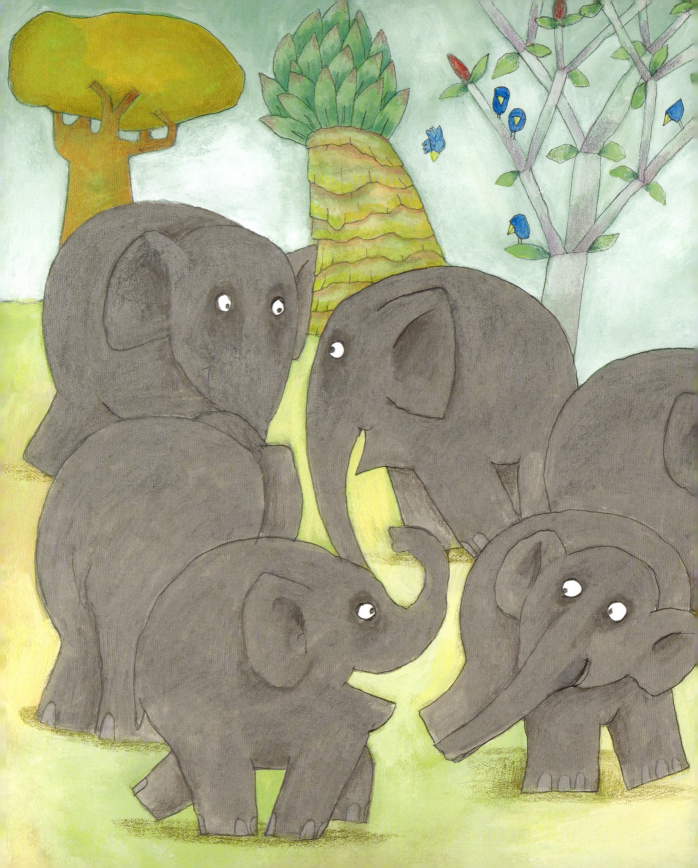

「ふたりとも、だめだめ」もういっとうのぞうが いいました。
「これは ちゃんとしたレースじゃ ないんだから」
「だったら、ちゃんとしたレースを しようよ」と
ウイルバーが ていあんしました。
「うん、ほかの どうぶつたちにも そうだんして、
コースを きめよう」と エルマー。
「そして らいしゅう、レースを やろう」

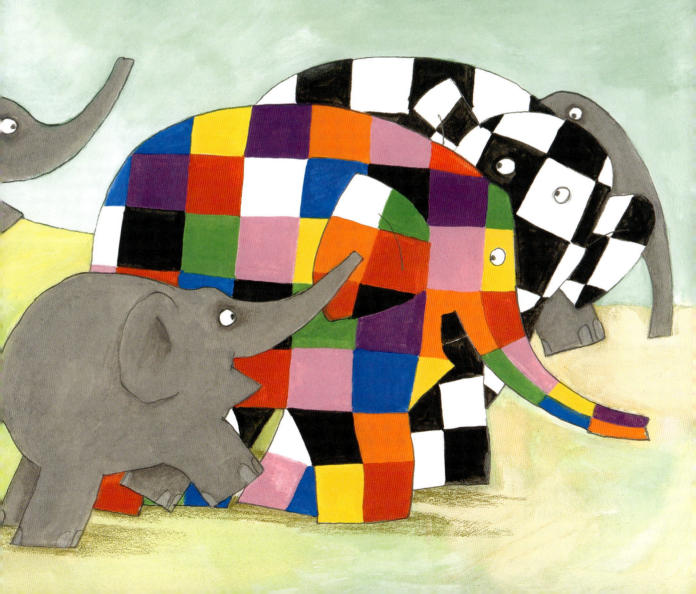

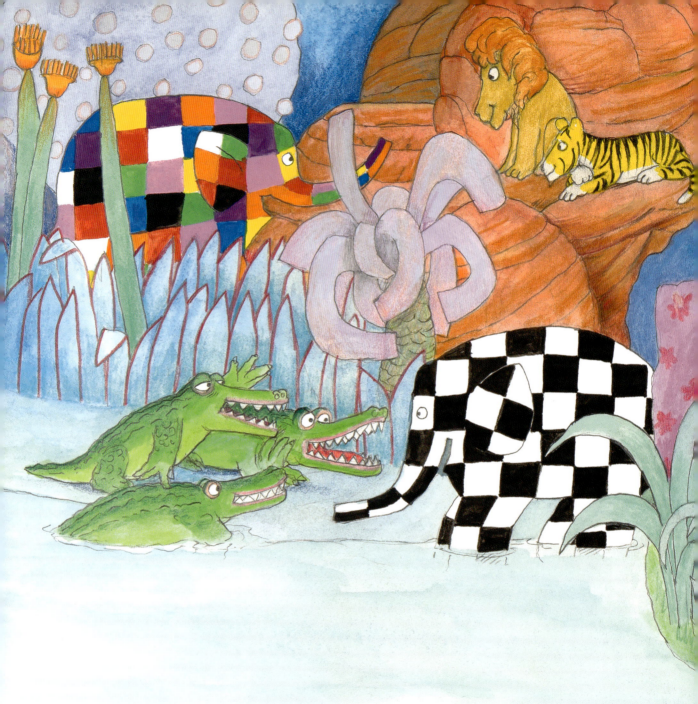

いそがしい いっしゅうかんが はじまりました。
かけっこの れんしゅうをする ぞうたち、
おうえんの れんしゅうをする ぞうたちで おおにぎわいです。
ジャングルの なかまたちも、レースを とても たのしみに しているようです。

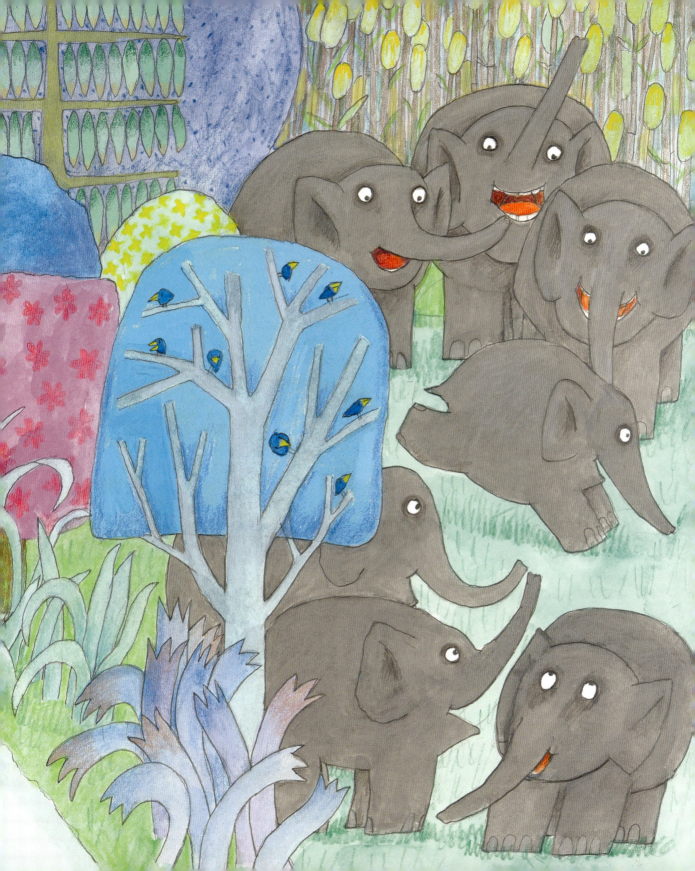

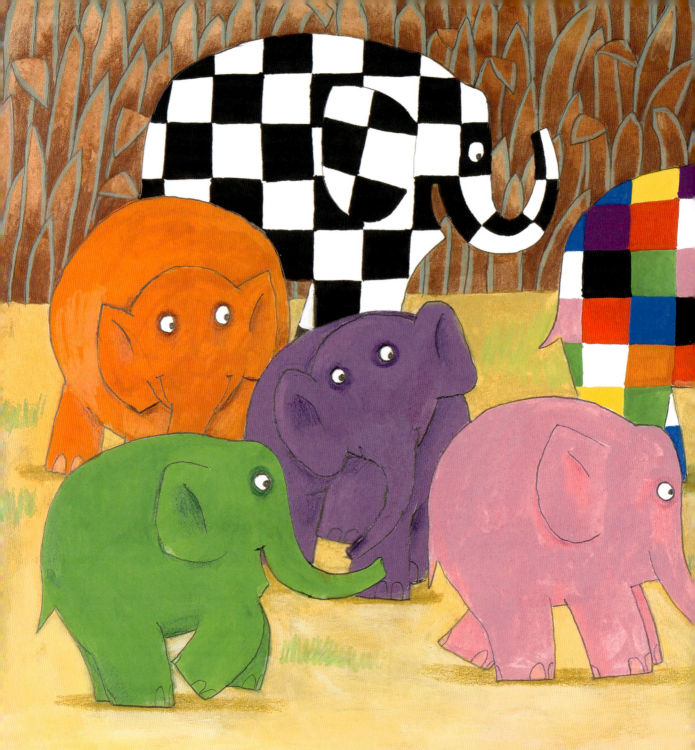

レースのひです。レースにでるのは、9とうのぞうたちです。
みんな それぞれ ちがったいろに からだを ぬってきました。

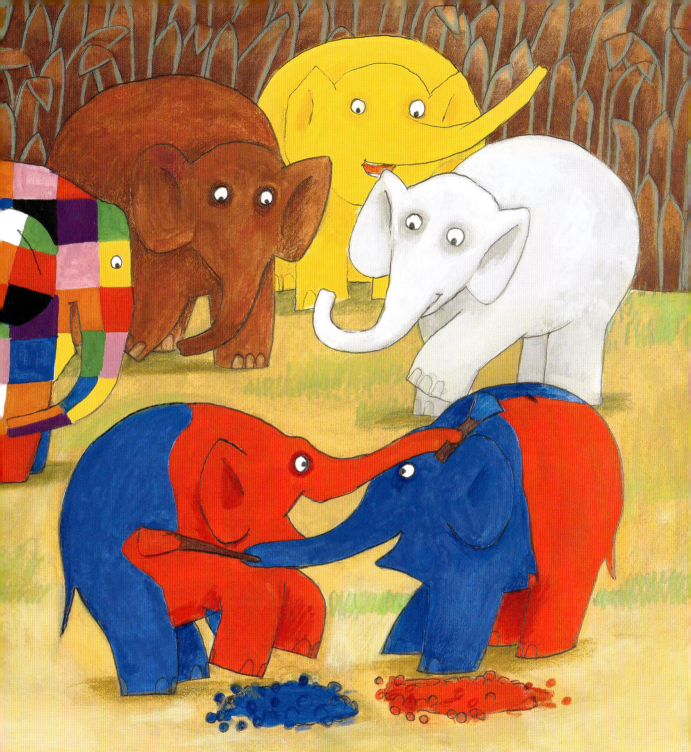

でも、あおいいろのぞうと あかいいろのぞうは きがかわって、おたがいの いろを
ぬりかえることに しました。じゅんび かんりょう。いよいよ スタートです。

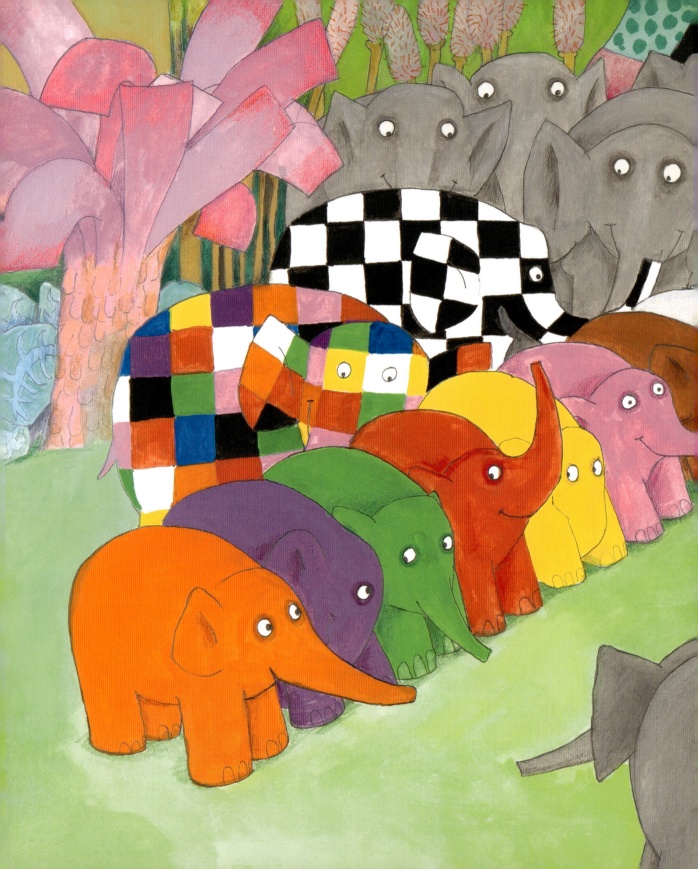

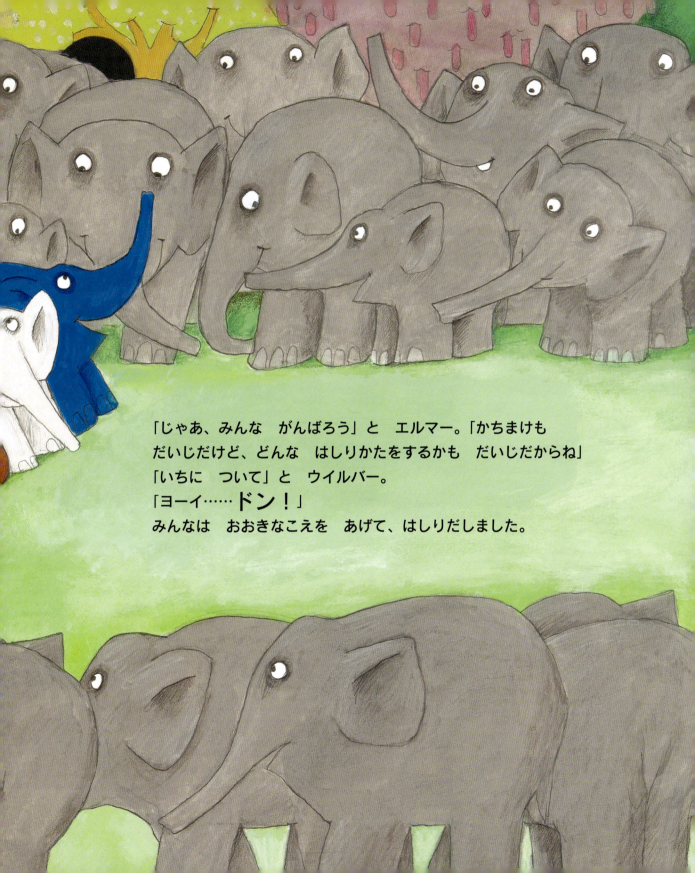

「じゃあ、みんな がんばろう」と エルマー。「かちまけも だいじだけど、どんな はしりかたをするかも だいじだからね」
「いちに ついて」と ウイルバー。
「ヨーイ……ドン！」
みんなは おおきなこえを あげて、はしりだしました。

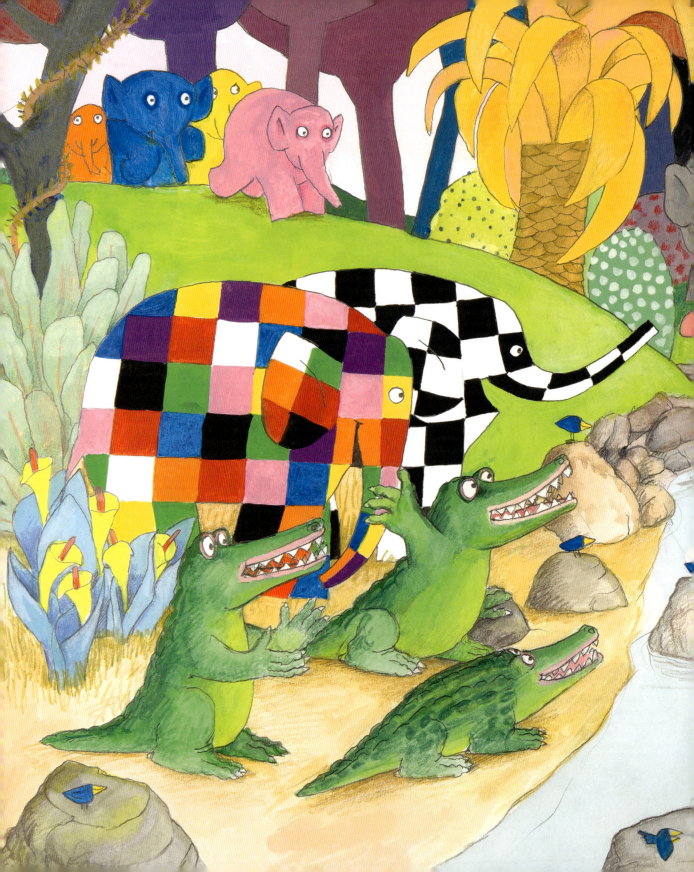

エルマーと ウイルバーは ちかみちをして、
レースの よく みえるところに いそぎました。
せんしゅたちは、まず かわを わたります。
ワニたちも せいえんを おくります。
「ちゃいろが はやい!」と ウイルバー。
「でも、まだ はじまったばかりだ」と エルマー。

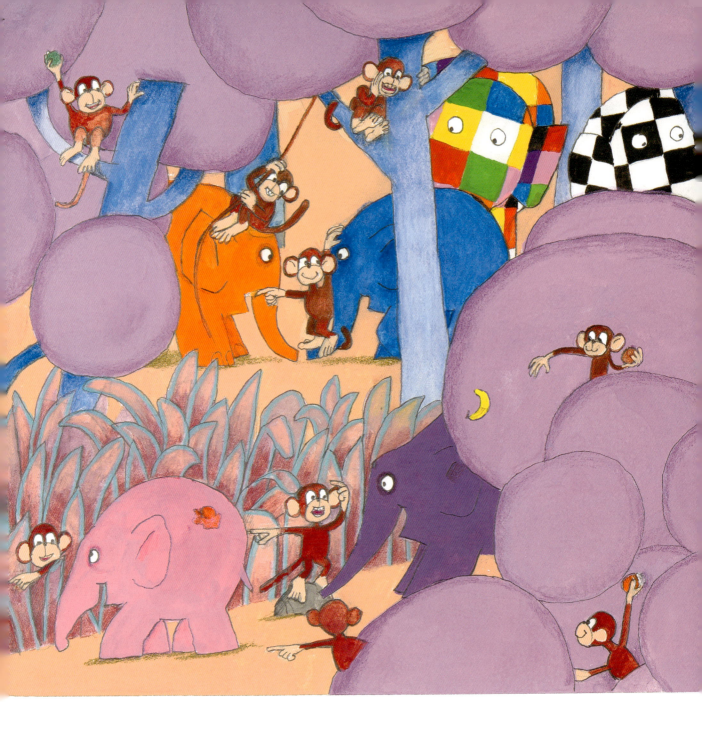

つぎは サルのいる はやしを とおります。
いたずらずきの サルたちは くだものを なげながら、
「こっちに はしって」「いや、あっちに いくんだ」と ぞうたちを まどわせます。

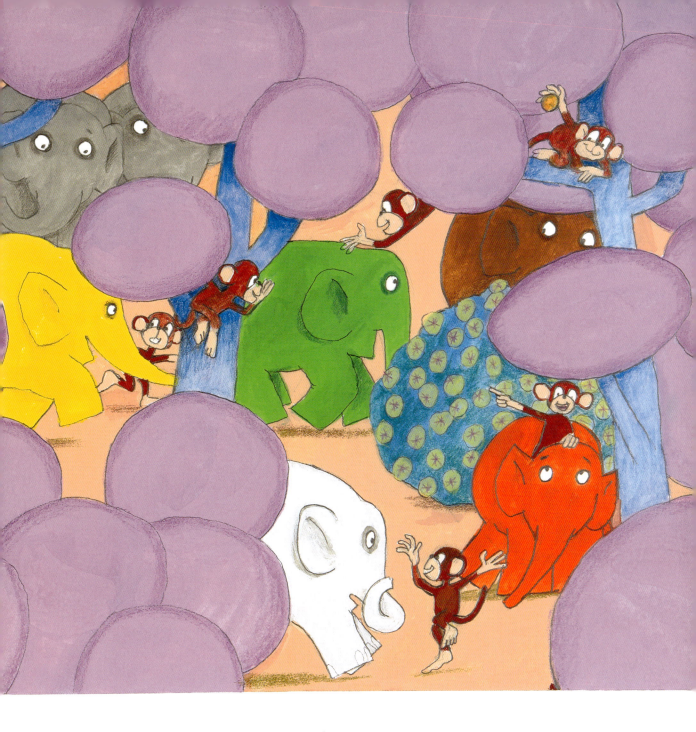

「もっと、はやく！」「ここを　まがって！」と　サルたち。
ピンクのぞうと　むらさきのぞうは　みちを　まちがえてしまいました。
ほかのぞうたちは、ちゃいろのぞうに　おいつきました。

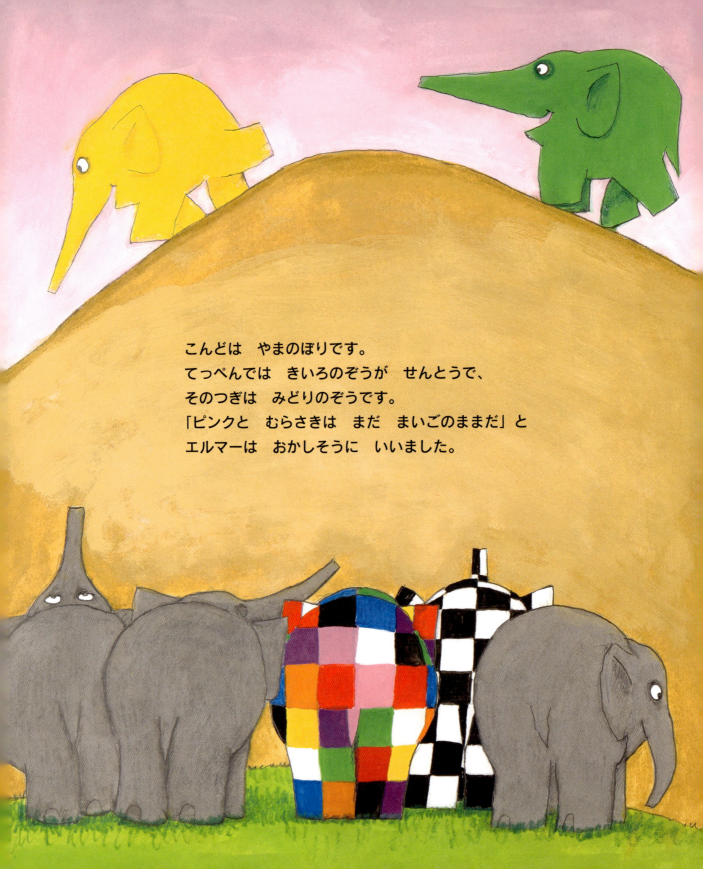

こんどは　やまのぼりです。
てっぺんでは　きいろのぞうが　せんとうで、
そのつぎは　みどりのぞうです。
「ピンクと　むらさきは　まだ　まいごのままだ」と
エルマーは　おかしそうに　いいました。

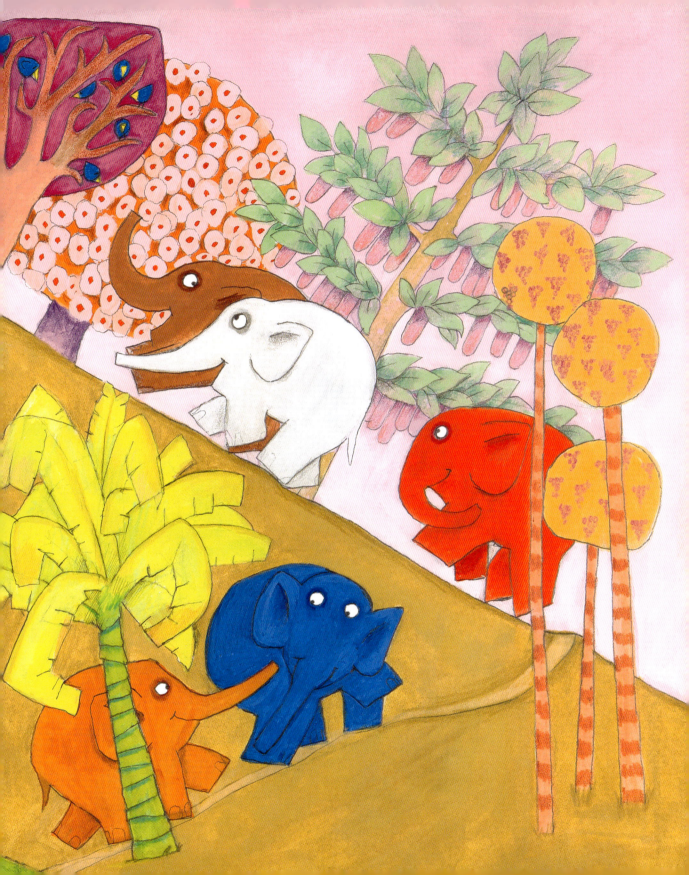

エルマーたちは　ちかみちを　とおって、あかい　いわのうえに　やってきました。ぞうたちは　そのしたを　はしっています。みどりのぞうが　きいろのぞうに　おいつきそうです。
そのとき、きいろのぞうが　あしをだして、みどりのぞうを　ころばせました。
「あ、いまのは　はんそくだ！」ライオンと　トラが　さけびました。
みどりのぞうは　けがをしたようです。そこに　やってきた　しろのぞうが　たちどまって　たすけおこしました。
「いまの、みたかい？」ウイルバーは　みんなに　よびかけました。

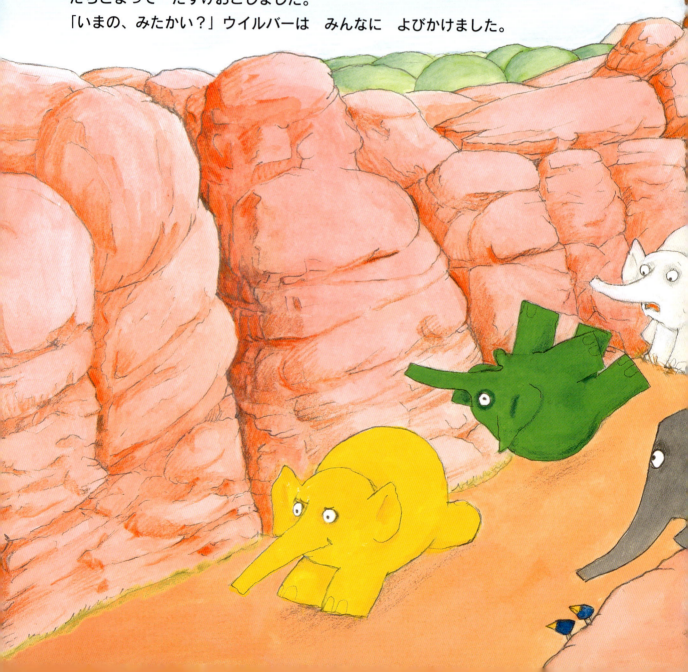

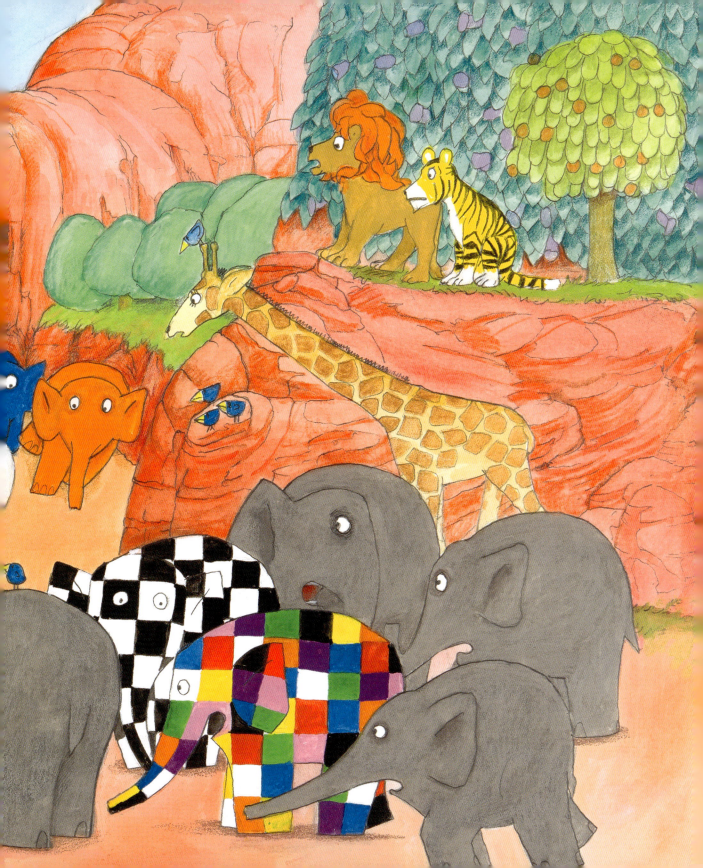

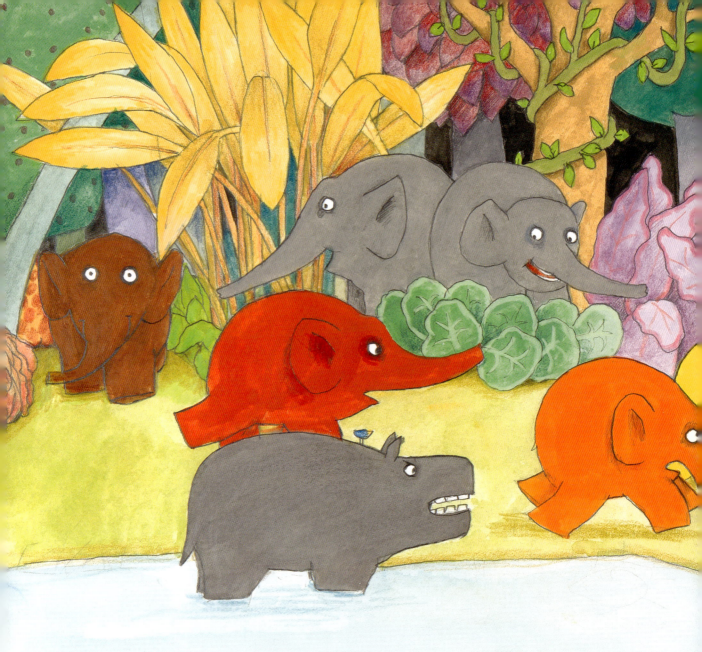

エルマーたちは　レースコースの　さいごのところに　やってきました。
オレンジのぞうが　きいろのぞうを　おいぬきそうです。きいろのぞうは
さっき　みどりのぞうにしたように、オレンジのぞうを　ころばせようとしました。
「きいろ、ずるいゾー！」カバたちが、おおきなこえを　あげました。
そのすきに、あおのぞうが　おいぬいて、せんとうに　たちました。
「きいろのぞうは　しっかくだね」エルマーは　いいました。

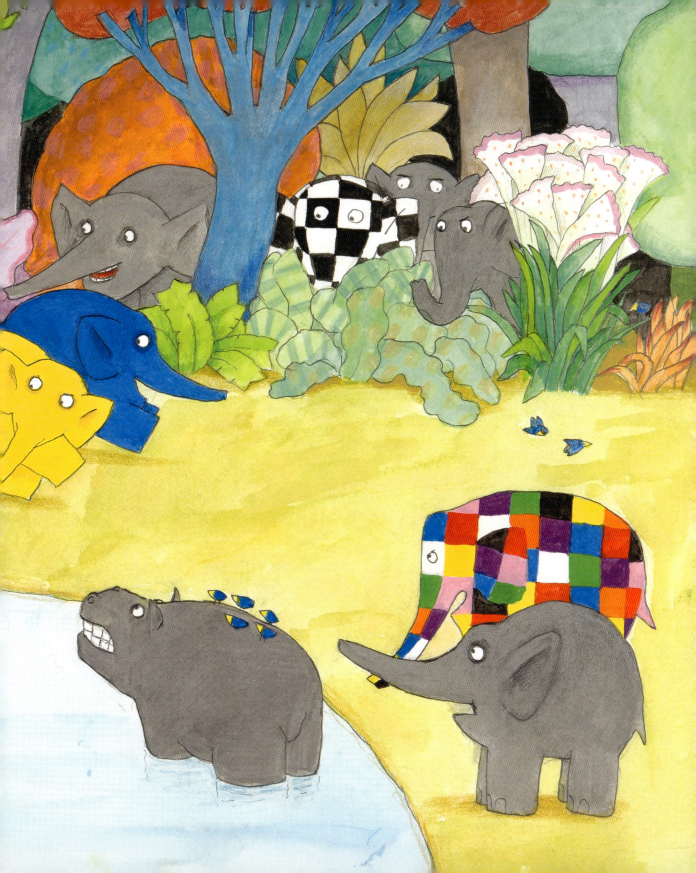

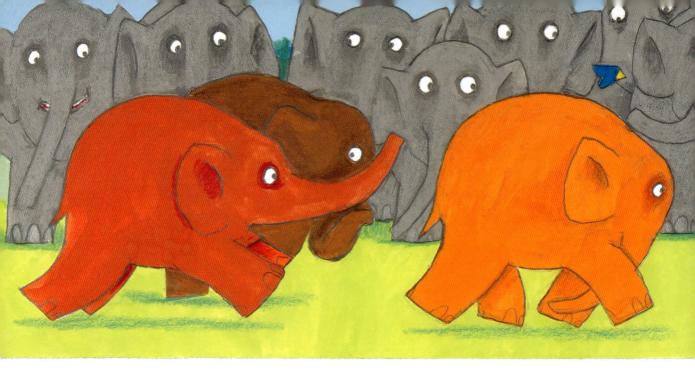

あおのぞうは そのまま ゴール、いっとうです。
「ほんとうは ぼくが あおいぞうだったんだけど……」と あかのぞうは つぶやきました。
とおまわりをした ピンクとむらさきのぞうは ゲラゲラ わらいながら、
いっしょに ゴール。

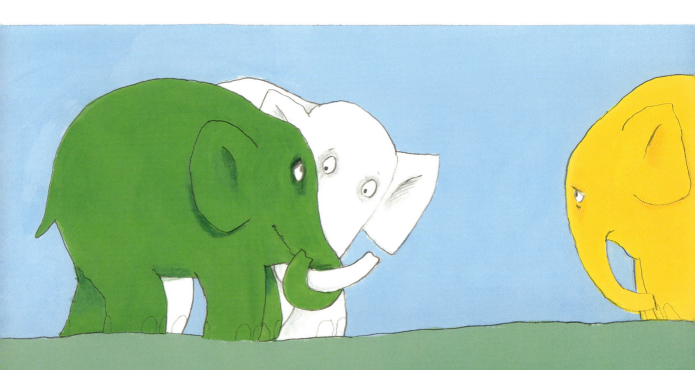

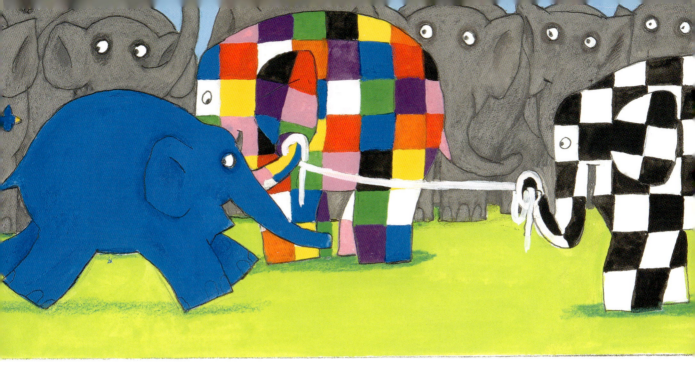

いちばんさいごは、けがをした　みどりのぞうと　いっしょに　はしる　しろのぞうです。
きいろのぞうは　「ごめんなさい」と　あやまりました。

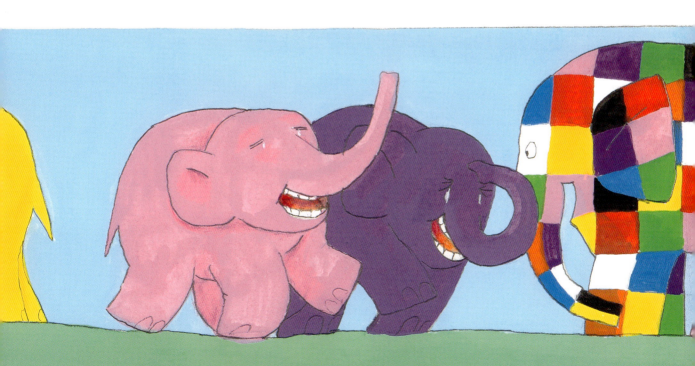

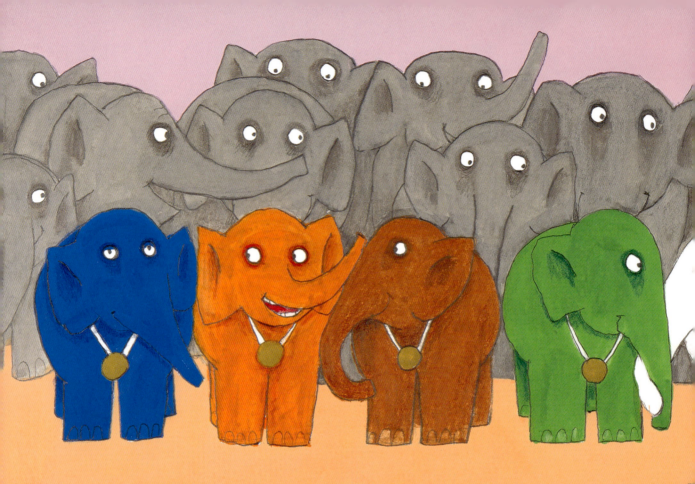

「では、ひょうしょうしきです」と　ウイルバー。
「メダルをとったのは……」エルマーが　はっぴょうします。
「いっとうのメダルは　あおのぞう。オレンジのぞうには　にとうのメダル。
それから、ほかの　みんなにも　こんなメダルを　わたします。
〈スタートがよかったメダル〉〈ゆうかんに　おいぬこうとしたメダル〉
　　　　　〈とっても　しんせつだったメダル〉
　　　　　〈ちょっと　うんがわるかったメダル〉
　　　　　〈とおまわりして　ゲラゲラわらって　ゴールしたメダル〉
　　　　　〈ずるして　ごめんなさいメダル〉。
　　　　　みんな　おめでとう。たのしい　レースだったね」

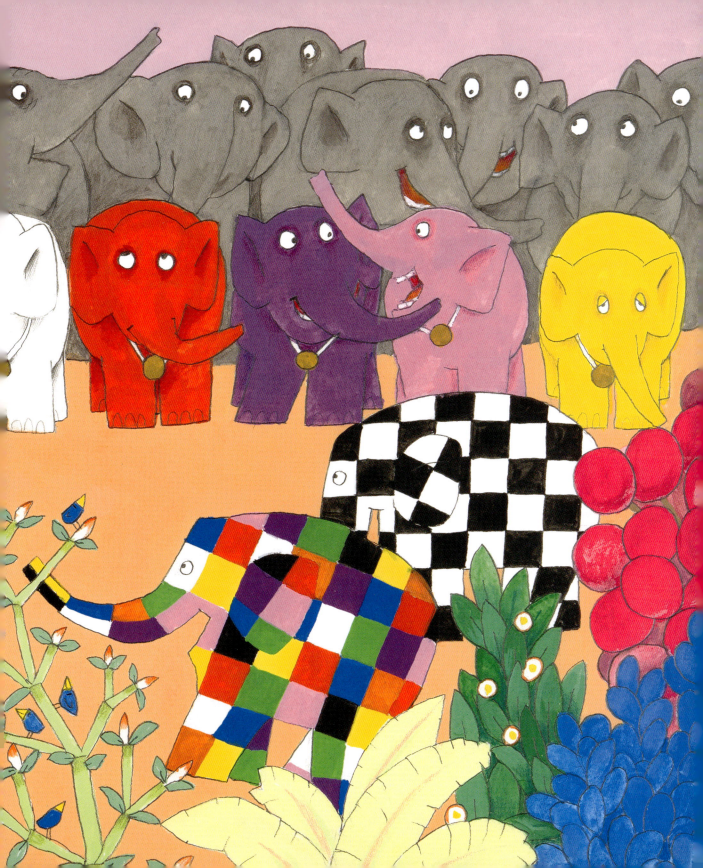